Le château de Cecilienhof
et les Trois Grands

Le château de Cecilienhof et les Trois Grands réunis à la conférence de Potsdam (17 juillet – 2 août 1945)

par Volker Althoff

Le château de Cecilienhof

Le château de Cecilienhof, qui se trouve dans les Nouveaux Jardins de Potsdam, est le dernier en date des nombreux palais construits par la dynastie Hohenzollern à Berlin et dans sa région. Il est surtout connu pour avoir accueilli, à l'été 1945, la célèbre conférence de Potsdam.

Ce château a été construit entre 1913 et 1917 à l'intention du kronprinz *Guillaume*, fils de l'empereur Guillaume II, et de son épouse la princesse *Cécile de Mecklembourg-Schwerin*, qui a donné son nom à l'édifice. Les armoiries qui ornent le portail et les grandes cheminées du pavillon d'entrée (aigle prussien et tête de buffle du Mecklembourg) symbolisent cette alliance. La magnificence de la Cour impériale reste néanmoins absente du château de Cecilienhof, qui a plus l'apparence d'une gentil-hommière que d'une résidence princière.

Ni Cécile ni le kronprinz — qu'on a pu décrire comme «à moitié anglais et à moitié sportif» — n'avait d'affinités avec la rigidité protoco-laire. C'est pourquoi le couple a rejeté un premier projet présenté par la Commission impériale des châteaux, qui prévoyait la construction d'un édifice massif évoquant un château fort, et qui aurait été totalement déplacé dans le contexte charmant des Nouveaux Jardins. La Commis-sion étant bientôt dessaisie du projet — probablement à la demande du couple princier —, l'architecte indépendant *Paul Schultze-Naumburg* (1869–1949), qui dirigeait les «ateliers de Saaleck» en Saxe prussienne, fut alors chargé d'élaborer de nouveaux plans.

Schultze-Naumburg s'était fait un nom en construisant des villas et en remaniant divers châteaux et maisons de maître. Également critique d'art et auteur de textes sur l'architecture, il aimait les bâtiments tradi-tionnels inspirés du style local, c'est-à-dire en harmonie avec leur envi-ronnement. Avant de se discréditer dans les années vingt en publiant

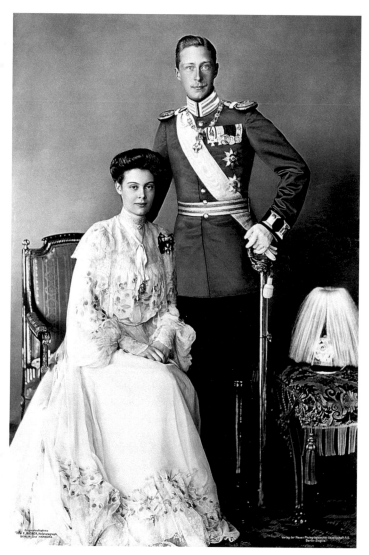

▲ *Le kronprinz et son épouse, la princesse Cécile, 1904*

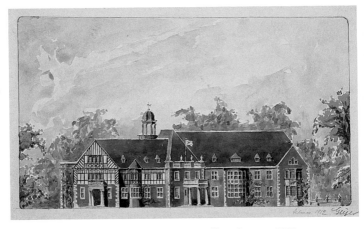

▲ *Premier projet, élaboré par Albert Geyer en 1912*

des pamphlets racistes, il a contribué d'une manière déterminante à attirer l'attention du public sur la nécessité de préserver les sites historiques. Son action en ce sens a notamment débouché, en 1907, sur une loi prussienne «contre la défiguration des villages et des paysages exceptionnels».

Paul Schultze-Naumburg a conçu Cecilienhof en étroite collaboration avec les propriétaires. Le désir du couple princier d'habiter un manoir de style anglais reflétait à la fois un penchant personnel et une tendance de l'époque: ce type de bâtiment était devenu à la mode en Allemagne au tout début du XXᵉ siècle, après qu'*Hermann Muthesius* eut publié, en 1904–1905, un ouvrage en trois tomes consacré aux demeures anglaises. Schultze-Naumburg s'est d'ailleurs largement inspiré de cet ouvrage illustré. Il suffit pour s'en convaincre de regarder la vue en perspective du manoir de Leyes Wood, dans le Sussex: tout comme Cecilienhof, cet édifice construit par Richard Norman Shaw en 1868 se compose de plusieurs bâtiments de diverses hauteurs perpendiculaires entre eux, avec des groupes de cheminées richement décorées.

La principale difficulté était d'adapter la forme du manoir, demeure par définition privée, à l'énorme besoin de place du kronprinz et de son

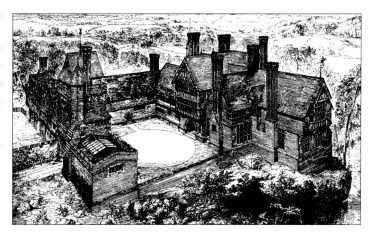

▲ *Manoir de Leyes Wood (Sussex), Richard N. Shaw, 1868*

épouse résultant de leurs fonctions officielles. La solution géniale trouvée par l'architecte a consisté à masquer les 176 pièces du complexe et la centaine de mètres de façade en jouant sur l'asymétrie et en créant cinq cours intérieures. Divers emprunts à l'architecture militaire du Moyen Âge, notamment la tour ronde de l'angle sud-ouest, renvoient par ailleurs aux racines de la maison Hohenzollern — de simples burgraves de Franconie avant le début de leur ascension politique au XVe siècle. De plus, Schultze-Naumburg a utilisé divers procédés afin de structurer les façades : cheminées ornementales, pignons de formes diverses, murs en pierres apparentes, en crépi ou à colombages. Tous ces éléments contribuent à donner l'impression d'une demeure opulente, qui se fond harmonieusement dans le parc paysager développé sur la rive sud-ouest du Jungfernsee.

Les biens de la dynastie Hohenzollern ont été confisqués après l'abdication du kaiser en 1918. Le kronprinz a néanmoins été autorisé à résider à Cecilienhof, ce droit étant même concédé à ses enfants et petits-enfants. Mais les événements devaient se précipiter à la fin de la Seconde Guerre mondiale : l'ex-kronprinz partit faire une cure en janvier 1945, tandis que son épouse quittait le château le 1er février avec sa famille

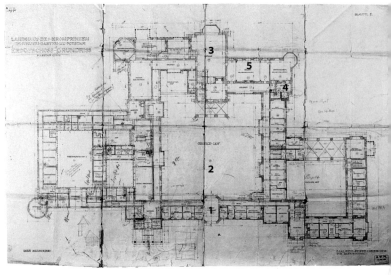

▲ *Original du plan du rez-de-chaussée, 1912*

1 *Portail*
2 *Cour d'honneur*
3 *Grande salle (salle de la Conférence)*

4 *Cabinet privé de la princesse*
5 *Salon blanc de la princesse*
 (vestibule durant la Conférence)

avant l'arrivée de l'Armée Rouge, laissant sur place le mobilier, l'argenterie et la porcelaine. Cécile, la plus jeune des filles du kronprinz, est encore restée quelque temps à Cecilienhof car elle travaillait à l'hôpital pour enfants qui fonctionnait alors au château. Les Soviétiques s'y sont installés le 27 avril 1945. La plupart des meubles ont disparu à cette époque, notamment durant un incendie. D'autres ont été vendus, donnés ou utilisés comme bois de chauffage, de sorte que seule une partie infime du mobilier d'origine a pu être conservée.

Les pièces aujourd'hui accessibles au public se présentent pratiquement dans l'état où elles étaient le 10 janvier 1952, jour où les autorités soviétiques ont remis le château au gouvernement du land de Brandebourg, à charge pour lui de le transformer en mémorial. Lors d'une visite effectuée à Cecilienhof le 19 mai 1954, *Wilhelm Pieck* — le premier et

Vue aérienne du château de Cecilienhof
avec le Jungfernsee à l'arrière-plan ▶

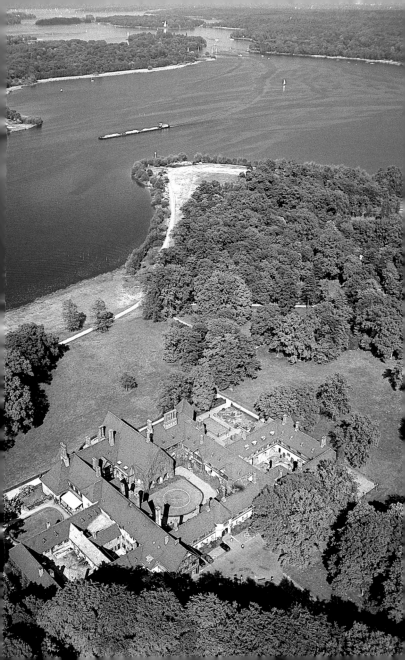

unique président de la RDA — a consigné dans le livre d'or : « Je constate avec joie et satisfaction que ce mémorial si important pour l'avenir de l'Allemagne va faire l'objet de soins attentionnés et être préservé pour notre peuple ». Le président a également noté plus loin d'une manière emphatique : « Les accords de Potsdam garantissent au peuple allemand le droit à l'unité nationale et à un traité de paix démocratique. Puisse chaque personne visitant ce mémorial être convaincue que la juste cause de notre peuple sera finalement victorieuse ». La réunification allemande des années 1989–1990 devait néanmoins se faire dans un sens radicalement différent de celui espéré par Wilhelm Pieck et ses successeurs à la tête de la RDA. En 1993, une commission d'historiens a remanié le mémorial en éliminant la perspective idéologique unilatérale typique de la Guerre Froide.

La pièce principale du rez-de-chaussée est la **grande salle** de douze mètres de haut. L'escalier en bois de style baroque qui s'y trouve est un cadeau de la municipalité de Danzig, ville de garnison où le kronprinz commandait un régiment de hussards de la garde entre 1911 et 1913. C'est dans cette salle que les participants à la conférence de Potsdam se sont réunis en 1945. Durant les séances plénières, les quinze représentants des pays vainqueurs siégeaient à la grande table ronde spécialement réalisée à Moscou pour la circonstance. Les chefs d'État ou de gouvernement prenaient place dans les fauteuils, les ministres des Affaires étrangères, les interprètes et les conseillers sur les chaises. Un second cercle de sièges était réservé aux diplomates ; trois tables étaient occupées par les greffiers.

Des cabinets de travail et des salles de réunion destinés aux différentes délégations étaient aménagés dans les pièces voisines. La plupart des boiseries font ici partie des aménagements d'origine. Les livres proviennent de la bibliothèque du palais de Marbre, autre édifice situé dans les Nouveaux Jardins, et ont été amenés à Cecilienhof en 1919. La délégation américaine occupait le fumoir du kronprinz, situé à l'ouest, et les Britanniques étaient installés dans la bibliothèque adjacente. (Certains indices découverts récemment indiquent toutefois que l'affectation de ces dernières pièces a été intervertie après 1945.) Les pièces situées à l'est de la grande salle étaient réservées à la délégation soviétique.

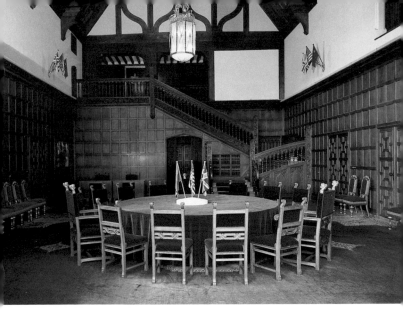

▲ *Aspect actuel de la salle de la Conférence*

Le **salon blanc** de la princesse Cécile, dont les stucs et bois sculptés avaient été réalisés par *Josef Wackerle* (1880–1959), servait de vestibule durant la conférence. Les objets qui agrémentent cette pièce — pendule et vases de cheminée, **bustes** de *Frédéric-Guillaume III* et de son épouse la *reine Louise* (*Christian Philipp Wolff*, 1812), grands **vases** en porcelaine de Saint-Pétersbourg à décor paysager (1905) — faisaient partie de la décoration originale et ont été replacés ici récemment.

Le **salon rouge**, occupé par la délégation soviétique, communique avec le **cabinet privé de la princesse**. Cette pièce exceptionnelle en forme de cabine de paquebot est une œuvre de *Paul Ludwig Troost* (1878–1934), décorateur célèbre à l'époque et spécialisé dans l'aménagement des cabines pour navires de luxe. La décoration de cette pièce est un cadeau de la compagnie transatlantique Norddeutscher Lloyd, dont les dirigeants entretenaient des relations mondaines avec la princesse.

Un petit escalier conduit aux **appartements privés du couple princier**, situés au premier étage. Ces intérieurs qui véhiculent une atmo-

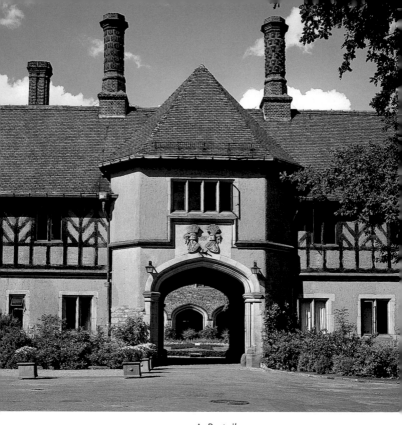

▲ *Portail*

sphère similaire à celle des appartements de la haute bourgeoisie ont été décorés par des artistes célèbres de l'École berlinoise des arts décoratifs dirigée par *Bruno Paul* (1874–1968). Ils sont agrémentés de **tableaux** et de **vaisselle** datant des années 1910, certaines de ces pièces étant des originaux.

Un hôtel fonctionne au château de Cecilienhof depuis les années soixante. Les quarante-trois pièces et suites utilisées comme chambres, restaurants et salles de conférence ont été rénovées en 1994–95 et confiées à un nouveau gérant.

La conférence de Potsdam

La Wehrmacht a capitulé sans conditions le 8 mai 1945, après que la brutalité sans précédent de la politique de conquête et d'extermination menée par les nazis eut conduit une cinquantaine de pays à déclarer la guerre à l'Allemagne. On comptait parmi ceux-ci la plupart des anciens alliés de Hitler, sauf le Japon, qui n'a capitulé à son tour qu'après la destruction d'Hiroshima et Nagasaki par des bombes atomiques. Immédiatement après le cessez-le-feu en Europe, les vainqueurs ont cherché à se rencontrer afin d'organiser l'après-guerre dans le cadre d'une conférence tripartite.

Les États-Unis, la Grande-Bretagne et l'Union Soviétique avaient formé une alliance en 1941, après que Hitler eut envahi l'URSS et déclaré la guerre aux USA. La coalition antihitlérienne était néanmoins une alliance informelle, née des circonstances et régie principalement par des discussions entre hommes d'État, diplomates et militaires des pays concernés. La Charte de l'Atlantique, document daté du 14 août 1941, constitue d'une certaine manière l'acte de naissance de cette coalition. Il s'agit d'une déclaration en huit points — notamment le droit des peuples à disposer d'eux-mêmes, l'établissement d'une paix durable et l'anéantissement définitif de la tyrannie nazie —, qui servira de base lors de la définition des statuts des Nations Unies à l'été 1945. Durant le conflit, ceux qu'on appelait déjà «les Trois Grands» ont coordonné leurs opérations militaires contre l'Allemagne, déterminant ainsi dans une large mesure la carte politique de l'Europe centrale après la Seconde Guerre mondiale.

Winston Leonard Spencer Churchill (1874–1965) est à l'origine de l'alliance. Rappelons que la Grande-Bretagne, entrée en guerre dès le début du conflit, n'a réussi qu'à grand-peine à tenir tête aux bombardements massifs de l'aviation allemande en 1940. Descendant du duc de Marlborough, un brillant militaire du XVIIIᵉ siècle, Churchill a été officier dans l'armée britannique et correspondant de guerre en Afrique du Sud, avant de connaître le succès en tant qu'écrivain. En 1900, il est élu député pour la première fois sous l'étiquette conservateur. Commence alors une carrière politique mouvementée, qui culminera en 1940 lorsque Churchill sera nommé Premier ministre, poste qu'il cumulera

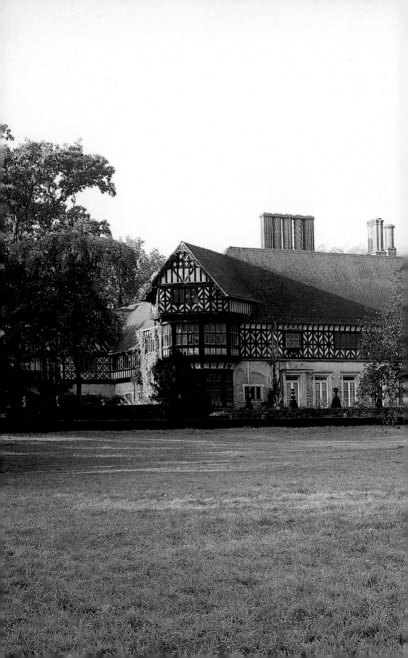

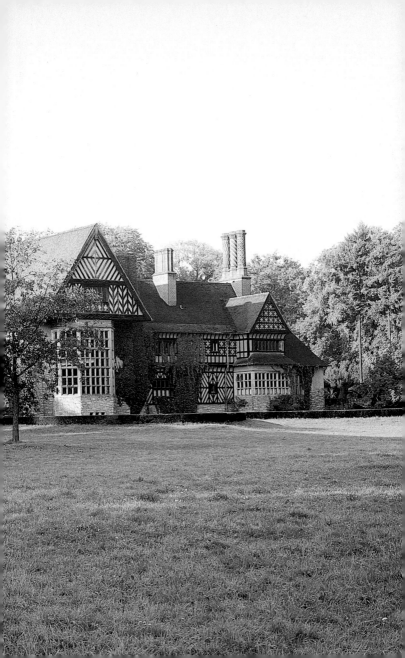

bientôt avec celui de ministre de la Guerre. Dès lors, Churchill investira toute son énergie dans la lutte contre l'Allemagne nazie.

Winston Churchill est un bon vivant qui apprécie la bonne chère, ce qui ne l'empêche pas de travailler tard dans la nuit. Infatigable et soutenu par un fort tempérament, il ne se ménage pas et se montre très exigeant, tant envers lui-même qu'envers ses collaborateurs. Ses écrits et ses discours témoignent d'un esprit incisif et d'une brillante rhétorique. Immédiatement après la guerre, le monde entier devait connaître son portrait: nez épaté, joues légèrement tombantes, petits yeux sous des sourcils froncés… sans oublier l'éternel cigare.

Personnalité dominante du monde politique britannique, Churchill perd néanmoins son poste après la victoire du parti travailliste aux élections législatives de juin 1945. C'est pourquoi il est remplacé par **Clement R. Attlee** (1883–1967) à la tête de la délégation britannique dans la seconde phase de la conférence de Potsdam.

Attlee, qui dirige les réunions de son cabinet «en couinant comme une souris acerbe», est l'archétype du fonctionnaire consciencieux et insignifiant. Son prédécesseur le qualifiera un jour de «brebis entrée dans la bergerie». Il participe à la conférence tout d'abord en tant qu'observateur, ce qui lui vaut d'être représenté dans une caricature d'époque comme le porteur de valises de Churchill. Durant les séances plénières, Attlee délègue la parole à *Ernest Bevin*, son ministre des Affaires étrangères, et se contente de hocher la tête en fumant la pipe.

Joseph Vissarionovitch Djougachvili, dit **Staline** («l'homme d'acier», 1879–1953), est issu d'une famille pauvre. Après avoir interrompu ses études au séminaire orthodoxe, il se rapproche des socialistes dès l'âge de vingt ans. Sa carrière au parti communiste commence après la révolution d'octobre 1917, sa détermination et sa brutalité lui permettant alors de gravir rapidement les échelons. Les nombreuses vagues d'épuration et de déportation dont il est l'instigateur se soldent par l'élimination de plusieurs millions d'opposants, réels ou supposés. Staline, qui fait régner la terreur dans son pays avec une cruauté pathologique, est par ailleurs un personnage d'une exquise politesse. Churchill écrira dans ses mémoires que lors d'un repas organisé durant la conférence de Téhéran, le maître de l'Union Soviétique avait parlé de la liquidation de cinquante

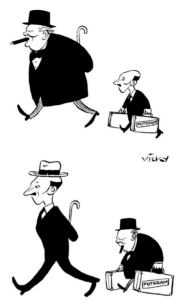

▲ *Caricature britannique. Des élections ont lieu en Grande-Bretagne durant la conférence de Potsdam. Avant le scrutin, Attlee porte les valises de Churchill. Après la défaite électorale du Premier ministre, c'est Churchill qui porte les valises d'Attlee.*

à cent mille officiers allemands — et qu'il n'avait jamais été aussi aimable qu'en formulant cette exigence.

Staline est incontestablement la personnalité dominante de la coalition antihitlérienne, notamment par ses pouvoirs illimités qui lui permettent de faire fi des opinions formulées par ses conseillers politiques ou militaires. Les observateurs américains et britanniques le présentent comme un personnage froid et calculateur, toujours maître de la situation et ne se permettant pas la moindre erreur stratégique. Mieux informé que Roosevelt et plus réaliste que Churchill, le dictateur soviétique est par certains côtés le plus efficace des belligérants.

Franklin Delano Roosevelt (1882 – 1945), le cadet du triumvirat, est issu de la grande bourgeoisie américaine de la côte est. Atteint de

poliomyélite à l'âge de trente-neuf ans, il lutte avec acharnement contre la maladie et n'en laisse jamais rien discerner en public. Sa silhouette élancée et ses traits aristocratiques lui donnent la dignité d'un grand seigneur. Élu quatre fois de suite à la présidence des États-Unis, il dirige le pays entre 1933 et 1945 et compte parmi les plus grands hommes politiques de l'Histoire américaine.

À sa mort en avril 1945, quelques semaines avant la capitulation allemande, Staline ordonne la mise en berne des drapeaux à Moscou, tandis que les Londoniens témoignent spontanément leur sympathie aux citoyens américains qu'ils rencontrent dans la rue.

Son successeur, **Harry S. Truman** (1884–1972), est originaire du Middle West rural et ne dispose de pratiquement aucune expérience en matière de politique étrangère. C'est néanmoins un pragmatique, doté d'une grande force de caractère et capable de prendre une décision rapidement. Il se prépare intensément à la conférence tripartite durant les neuf jours de la traversée transatlantique.

Avant la conférence de Potsdam, les Alliés se sont déjà réunis à plusieurs reprises afin de déterminer l'avenir de l'Allemagne, notamment durant les conférences de Téhéran (novembre/décembre 1943) et Yalta (février 1945), ainsi que lors de diverses réunions des ministres des Affaires étrangères. Des décisions ont d'autre part été prises par les comités de planification interalliés, d'autres se sont imposées sur le champ de bataille. Les Alliés sont notamment convenus de juger les criminels de guerre, d'assurer en commun le gouvernement de l'Allemagne vaincue, et d'inviter la France — qui joue à nouveau un rôle sur la scène européenne depuis la libération du territoire national à l'été 1944 — à participer à l'autorité alliée de contrôle en tant que quatrième partenaire. Ils sont même déjà tombés d'accord sur les limites des zones d'occupation et des quatre secteurs de Berlin.

Néanmoins, certaines dissonances ne tardent pas à venir troubler l'harmonie entre les « amis dans l'action, l'esprit et les objectifs » (déclaration de Téhéran). Tel est notamment le cas face à l'expansionnisme de Staline en Europe du Sud-Ouest, et après la réorganisation politique de la Pologne et de la zone d'occupation soviétique en Allemagne, qui suscitent des réticences, voire des critiques ouvertes de la part des alliés

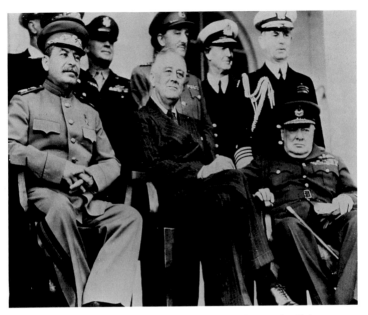

▲ *Staline, Roosevelt et Churchill durant la conférence de Téhéran*

occidentaux. C'est dans ce contexte que Churchill évoque, dans un télégramme envoyé au président des États-Unis en mai 1945, le «rideau de fer» désormais tombé sur l'Europe. Parallèlement, Truman charge son ministre plénipotentiaire à Moscou d'informer Staline que l'opinion publique américaine rejette la politique soviétique, notamment en Pologne. Non content d'avoir considérablement repoussé les frontières polonaises vers l'ouest au détriment de l'Allemagne, Staline n'a en effet pas respecté la Charte de l'Atlantique en instituant un gouvernement fantoche prosoviétique, qui lance une campagne d'expulsion systématique de la population allemande dès juin 1945. La situation en Pologne et la question des réparations devant être payées par l'Allemagne devaient ainsi constituer les deux principales pierres d'achoppement durant la conférence de Potsdam.

Dans un premier temps, Staline a envisagé d'organiser la conférence dans la capitale allemande, c'est pourquoi on parle parfois de «conférence de Berlin». Mais la ville, sévèrement bombardée, n'est plus qu'un champ de ruines qui n'offre aucun bâtiment adéquat. À Potsdam, par contre, il est possible de se réunir au château de Cecilienhof et d'héberger les délégations dans de nombreuses villas restées intactes. Sir Alexander Cadogan, responsable de la délégation du Foreign Office, écrit à ce sujet dans une lettre à son épouse: «Bien entendu, tous les autochtones ont été mis dehors et personne ne sait où ils sont partis. Peux-tu imaginer ce que nous ressentirions si les Allemands ou les Japonais agissaient ainsi avec nous? S'ils nous chassaient pour faire place à Hitler et toute sa clique? S'ils s'installaient chez nous pour décider de notre avenir, nous obligeant à vivre dans des caves dans les ruines de Londres? J'ai vu des soldats russes tout le long de la route entre l'aéroport et ici, mais très peu d'Allemands. Ce qui frappe, c'est qu'on ne voit plus que des vieillards et des enfants, ceux-ci semblant bien nourris, toutefois. C'est un beau pays, sablonneux, avec des pins et des bouleaux, et tout un ensemble de lacs».

Potsdam se trouvant en zone soviétique, l'Armée Rouge est chargée d'organiser la conférence et de préparer les lieux. Des unités du génie procèdent au déminage et réparent des bâtiments, tandis que d'autres construisent des ponts et déblayent les rues afin de faciliter l'arrivée des participants à la conférence. Trente-six pièces du château de Cecilienhof sont mises à la disposition des vainqueurs. Dans la cour d'honneur, des géraniums rouges sont plantés afin de composer une gigantesque étoile soviétique. Staline et Truman résident dans deux villas de la Kaiserstrasse (l'actuelle Karl-Marx-Strasse), Churchill dans la Ringstrasse (l'actuelle Virchowstrasse). Des dispositions particulières ont été prises afin d'assurer la sécurité du chef de l'État soviétique, puisque 18 000 soldats en armes sont postés le long des deux mille kilomètres de voie ferrée séparant Moscou de Potsdam. Staline tardant à arriver, Truman et Churchill vont visiter Berlin le 16 juillet 1945 — chacun de son côté. En se rendant dans la capitale allemande, le président américain passe en revue la 2e division blindée, qui est à l'époque la plus importante unité de ce type et s'étire sur plus de deux kilomètres le long de la route em-

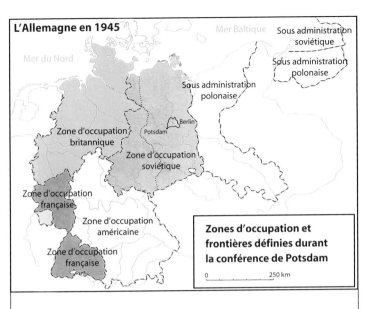

L'Allemagne en 1945

Mer Baltique

Mer du Nord

Sous administration soviétique

Sous administration polonaise

Sous administration polonaise

Berlin

Potsdam

Zone d'occupation britannique

Zone d'occupation soviétique

Zone d'occupation française

Zone d'occupation américaine

Zone d'occupation française

Zones d'occupation et frontières définies durant la conférence de Potsdam

0 250 km

...... Ligne de démarcation provisoire entre les territoires occupés par les Anglo-américains et les Soviétiques le 8 mai 1945

--- Limites des zones occupées par les troupes américaines, britanniques, françaises et soviétiques à partir du 3 juillet 1945 (Les limites définitives de la zone d'occupation française ont été définies le 28 juillet 1945)

-- Frontières de l'Allemagne d'après les accords de Potsdam

☐ Territoire du Grand-Berlin (Situé intégralement en zone soviétique et siège du Conseil de contrôle en Allemagne, ce territoire est divisé en quatre secteurs — américain, britannique, français et soviétique — et soumis à l'autorité d'une *kommandatura* interalliée)

☐ Sarre (territoire autonome en 1946 et rattaché à la République fédérale en 1957 après référendum)

pruntée par le cortège présidentiel. Cette démonstration de puissance militaire met déjà bien en évidence qui est le maître de la situation à l'issue de la Seconde Guerre mondiale.

La conférence de Potsdam — qui porte le nom de code on ne peut plus significatif de « Terminal » — dure du 17 juillet au 2 août 1945. Elle se compose de treize séances plénières, de nombreuses réunions des conseillers militaires et politiques, ainsi que de rencontres informelles à l'occasion de dîners ou de concerts. Le fait qu'elle soit plus longue que les autres réunions de la coalition antihitlérienne indique que les négociations sont rudes entre les vainqueurs, et que l'opposition entre l'Union Soviétique et les Alliés occidentaux commence à se dessiner dès cette époque. Par ailleurs, la conférence de Potsdam montre que la Grande-Bretagne n'est plus désormais qu'une puissance de second rang, ce que Sir Cadogan ne manque pas d'exprimer dans une boutade lorsqu'il qualifie la rencontre de « réunion des Deux Grands et demi ». Churchill est lui aussi bien conscient que le Royaume-Uni, dominé par les Américains, a désormais moins de poids en Europe. Ce qui ne l'empêche pas d'utiliser à maintes reprises la conférence pour mettre en scène ses talents d'orateur et d'homme d'État, redoutés à juste titre par ses homologues.

Après la défaite des conservateurs britanniques aux élections du 26 juillet et le remplacement de Churchill par Attlee, la conférence est sans aucun doute plus monotone, mais elle entre alors dans une phase cruciale. Dans un premier temps, l'antagonisme fondamental qui oppose les USA à l'URSS sur des problèmes centraux semble compromettre tout accord. Staline s'obstine à exiger la fixation de la frontière germano-polonaise sur la ligne Oder-Neisse, ce que Truman refuse catégoriquement. Les Américains de leur côté entendent redéfinir à la baisse le montant des réparations devant être payées par l'Allemagne (vingt milliards de dollars, dont la moitié devant être perçue par l'Union Soviétique), ce que Staline rejette tout aussi catégoriquement. Le compromis adopté consiste à accepter la ligne Oder-Neisse en contrepartie d'une réduction du montant des réparations, celles-ci devant par ailleurs être prélevées par les vainqueurs exclusivement dans leur zone d'occupation respective. En marge de la conférence, Truman informe Staline que les États-Unis disposent désormais d'une première bombe atomique opérationnelle (24 juil-

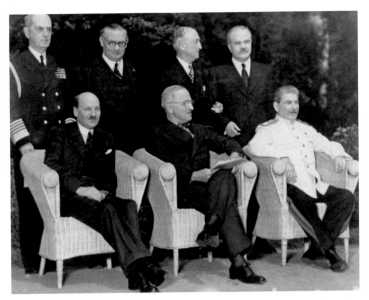

▲ *Attlee, Truman et Staline à Potsdam. Au second rang (de gauche à droite):*
l'amiral Leahy (conseiller de Truman) et les ministres des Affaires étrangères
Bevin (GB), Byrnes (USA) et Molotov (URSS)

let). Cette arme de destruction massive, que Churchill qualifiera de
«seconde colère de Dieu», devait mettre fin à la guerre contre le Japon
quelques jours après la conclusion de la conférence de Potsdam.

Les accords de Potsdam conclus par les Trois Grands au château de
Cecilienhof portent officiellement le titre peu éloquent de «rapport offi-
ciel sur la conférence tripartite de Berlin». Ils n'étaient en fait qu'une
déclaration d'intention visant à préparer une future conférence de paix.
Celle-ci n'a cependant jamais eu lieu, de sorte que les accords provisoi-
res conclus alors que les superpuissances se lançaient dans la course aux
armements atomiques devaient déterminer les relations entre les blocs
en Europe et dans le monde entier durant près d'un demi-siècle. Les
accords de Potsdam ont d'autre part déterminé les limites actuelles de la
République fédérale d'Allemagne, puisque la ligne Oder-Neisse a été

officiellement reconnue comme formant la frontière germano-polonaise lors de la conclusion du traité «deux plus quatre» signé le 12 septembre 1990 entre les deux États allemands et les quatre puissances occupantes.

Bibliographie

Benz, Wolfgang: *Potsdam 1945. Besatzungsherrschaft und Neuaufbau im Vier-Zonen-Deutschland*, Munich 1994. – Borrmann, Norbert: *Paul Schultze-Naumburg 1869–1949. Maler, Publizist, Architekt*, Essen 1989. – Dilks, David (éd.): *The Diaries of Sir Alexander Cadogan*, New York 1972. – Edmonds, Robin: *The Big Three. Churchill, Roosevelt and Stalin in Peace and War*, London 1991. – Mee, Charles L.: *Meeting at Potsdam*, New York 1975. – Muthesius, Hermann: *Das englische Haus*, Berlin 1904/05 (ouvrage en trois tomes réédité en 1999). – Chronos-Film/Stiftung Preußische Schlösser und Gärten Berlin-Brandenburg: *Schloss Cecilienhof und die Potsdamer Konferenz 1945*, Berlin/Kleinmachnow/Potsdam 1995. – Straube, H.: *Cecilienhof*, in: *Die Kunst, Monatsheft für freie und angewandte Kunst*, tome 38, 1918, pp. 332–356. – Zedlitz-Trützschler, Robert von: *Zwölf Jahre am deutschen Kaiserhof*, Berlin/Leipzig 1924 (réédité à Brême en 2004).

MUSEUMSSHOP
PREUSSISCHE SCHLÖSSER UND GÄRTEN
BERLIN-BRANDENBURG

Schloss Cecilienhof
Im Neuen Garten
D-14469 Potsdam
Tél. : +49 33 19 69 42 44
www.spsg.de

En vente exclusivement dans les boutiques des musées de la Fondation des châteaux et jardins prussiens de Berlin-Brandebourg
www.museumsshop-im-schloss.de

Crédits photographiques: Fondation des châteaux et jardins prussiens de Berlin-Brandebourg, sauf première de couverture (Roland Bohle, Berlin), p. 7 (Klaus Lehnartz, Berlin), p. 15 (Bildarchiv Preußischer Kulturbesitz, Berlin) et p. 21 (Archiv für Kunst und Geschichte, Berlin). Arbre généalogique p. 23: Europäische Stammtafeln, Detlev Schwennicke (éd.), tome I.1, 1996.
Impression: F&W Mediencenter, Kienberg
Version française: Marcel Saché

Photo de couverture: *la cour d'honneur avec l'entrée principale et l'étoile soviétique*

Douze générations de Hohenzollern – Extrait de l'arbre généalogique

Frédéric (III) I^{er} (1657–1713), premier roi
de Prusse (couronné le 18 janvier 1701)
∞ (2) Sophie-Charlotte de Braunschweig-
Lüneburg-Hanovre (1668–1705)

Frédéric-Guillaume I^{er} (1688–1740), roi en 1713
∞ Sophie-Dorothée de Braunschweig-
Lüneburg-Hanovre (1687–1757)

Frédéric II le Grand (1712–1786), roi en 1740
∞ Élisabeth-Christine de Braunschweig-Bevern
(1715–1797)

[**Auguste-Guillaume**, prince de Prusse (1722–1758)
∞ Louise de Braunschweig-Bevern (1722–1780)]

Frédéric-Guillaume II (1744–1797), roi en 1786
∞ (2) Frédérique-Louise de Hessen-Darmstadt
(1751–1805)

Frédéric-Guillaume III (1770–1840), roi en 1797
∞ Louise de Mecklembourg-Strelitz (1776–1810)

Guillaume I^{er} (1797–1888), régent en 1858, roi de
Prusse en 1861, empereur d'Allemagne en 1871
∞ Augusta de Saxe-Weimar-Eisenach
(1811–1890)

Frédéric-Guillaume IV (1795–1861),
roi de 1840 à 1858
∞ Élisabeth de Bavière (1801–1873)

Frédéric III (1831–1888), roi de Prusse et
empereur d'Allemagne en 1888
∞ Victoria, princesse royale de Grande-Bretagne
(1840–1901)

Guillaume II (1859–1941), roi de Prusse et empereur
d'Allemagne en 1888, abdication en 1918
∞ Augusta-Viktoria de Schleswig-Holstein-
Sonderburg-Augustenburg (1858–1921)

Guillaume (1882–1951), prince héritier du royaume de Prusse
et de l'empire allemand (kronprinz), renoncement au trône en 1918
∞ Cécile de Mecklembourg-Schwerin (1886–1954)

Louis-Ferdinand (1907–1994), docteur en philosophie,
chef de la maison de Hohenzollern
∞ Kira Kirillovna, grande-duchesse de Russie (1909–1967)

[**Louis-Ferdinand** (1944–1977, mort dans un accident)
∞ Donata, duchesse de Castell-Rüdenhausen (née en 1950)]

Georges-Frédéric-Ferdinand (né en 1976),
actuel chef de la maison de Hohenzollern

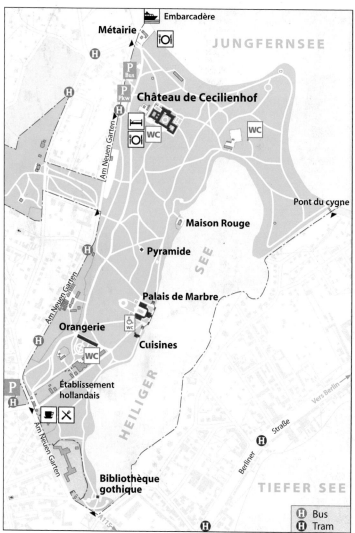

Embarcadère

Métairie

JUNGFERNSEE

Château de Cecilienhof

Am Neuen Garten

Pont du cygne

Maison Rouge

Pyramide

SEE

Palais de Marbre

Orangerie

Cuisines

Établissement
hollandais

HEILIGER

Vers Berlin

Am Neuen Garten

Berliner Straße

Bibliothèque
gothique

TIEFER SEE

H Bus
H Tram

GUIDE DKV n° 616
1ère édition française 2008 · ISBN 978-3-422-02130-3
© Deutscher Kunstverlag GmbH München Berlin
Nymphenburger Straße 84 · D-80636 München
www.dkv-kunstfuehrer.de